齊白石 （1863～1957）

一八六四年一月一日，在湖南湘潭城南杏子塢星斗塘的一個齊姓的農民家裡，誕生了一顆中國繪畫史上的巨星，他就是齊白石。

齊白石，初名純芝，「純」是齊家宗族的排法，平時父母都叫他阿芝，幼時多病，在當時醫藥缺乏的農村裡，祖母和母親毫不例外地選擇了燒香拜佛的方式，到處請醫問藥，直到兩三歲的時候，齊白石果然身體開始強壯起來了，全家人才將心頭一塊石頭落了地。

齊白石雖個子不大，但聰明懂事。其祖父曾在一個風雪交加的日子裡，用鐵鉗在柴灰上寫出了一個「芝」字，就此齊白石開始認字寫字了。他是一個記憶力極強的人，正如他自己評價的：「我小時候，資質還不算太笨，祖父教的字，認一個，識一個，識一個以後，也不曾忘記。」（參見《白石老人自傳》）到了齊白石八歲那年，母親將平日堆稻草積存的幾斗穀換成了紙筆，到他外祖父所教的蒙館去學習，很快他就將《千家詩》背得爛熟，外祖父還教他描紅寫字，頑皮的齊白石卻偷偷地背著外祖父在描紅紙上畫起了雞鴨牛羊和蟲魚花草來了，沒有幾天描紅紙就用完了，而受外祖父嚴厲地責罵，於是酷愛繪事的齊白石又另找包物紙來畫，這段經歷成了齊白石晚年的美好回憶。十六歲那年，學粗木活而體力不支的齊白石有幸拜入了著名雕花木匠周之美門下，由於他資質聰穎又勤奮好學，一下子就成了周之美的得意門生，對有著極強的藝術天賦的齊白石來說，雕花中老一套的題材終究不能滿足他的創造需要，「他將腦子裡所想到的（諸如梅蘭竹菊和一些歷史故事），造出許多的新花樣，雕成之後，果然人人都誇獎說好。」（參見《白石老人自傳》）

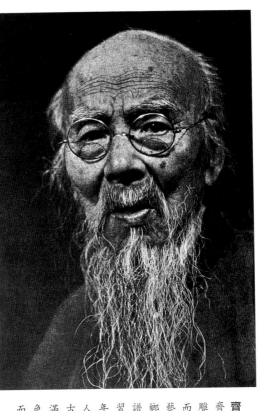

齊白石像

齊白石自幼出身農家，曾學木工雕花，其詩、書、畫、印皆自學而來。齊白石幼年接觸的是民間藝術，詩從唐詩，書學顏體、同鄉前輩何紹基，畫從芥子園畫譜。而印從基本六書通等字書學習篆字進而發展出來。齊白石中年以後才投名師門下，其臨摹古人所臨不多，常自有取捨，突破古人窠臼；其畫簡煉、參入趣味、精神飽滿，其畫拙重、色彩絢麗，呈現其書畫藝術豐富而新穎的風貌。（蕊）

一八八八年二十六歲的齊白石終於拜湘潭肖像畫第一的蕭薌陔為師，實現了他夢寐以求的夙願。在蕭先生那裡，他又學到了擦炭法和傳統工筆畫像等寫生畫法，從此他便逐漸告別了繁重的斧鑿生活，開始以畫像謀生了。

一八八九年，對齊白石來說，這是他人生道路上至關重要的時候。那年初春，他遇到了能書善畫且收藏頗富的胡沁園，並在一個極其偶然的場合下，胡先生看到了齊白石的畫，以為此人前途不可限量，於是將齊白石收為弟子，並在胡先生家得到了陳少蕃老夫子良好的古詩文訓導，直到齊白石晚年，他自認為「我的詩第一，印第二，字第三，畫第四」，毫無疑問，應該是此時打下的基礎。胡先生雅好助人，在當地文化界地位極高，身為民間藝人的齊白石原先本與文人間的詩社文宴無緣，但憑藉胡先生的提攜，與憑藉自身的才氣，很順利地進入了這個階層，並很快地被推選為龍山詩社的社長。

中國畫是一門詩書畫印相結合的文人藝術，而詩文的修養對一個傳統的文人畫家來說，尤其重要，這一點齊白石心中是十分清楚的。一八九九年，三十七歲的齊白石在張登壽的引見下，拜於著名文人王闓運門下，其意義在於，以後齊白石之所以立足北京，乃因得王氏同門的關照和支持。一九〇〇年，已有兩個女兒三代同堂的齊白石使用其畫《衡岳全景》的稿費租典了梅公祠，取名

齊白石與胡寶珠

胡寶珠一九一九年十八歲因齊氏定居北京，而被安排納入齊家為側室側隨其旁，一九四一年扶為正室，共為齊氏生下四子。胡氏善事起居，為夫理紙研墨陪伴創作，甚至由於長年見齊氏創作，市上冒其名假畫，皆能辨出。一九四四年病故，給予齊氏莫大的打擊。

（蕊）

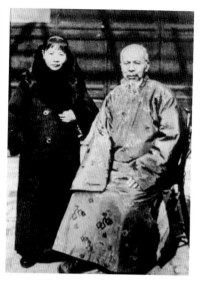

為「百梅書屋」，又在書屋旁搭建了「借山吟館」，他對自己新的生活狀態頗感滿足，自作詩云：「五里新荷田上路，百梅祠到杏花村。」一九〇二年十月初，齊白石在友人夏午詒等安排下北上西安，二個多月的旅途艱辛，卻給了齊白石難得的接觸各方山水風情的好機會，於是他畫了大量的寫生畫稿來記錄這段難忘的初行之旅。一九〇三年，他隨夏午詒一家進京，在北京，齊白石除了教授繪畫、為人刻印外，亦到琉璃廠看古玩字畫或去大柵欄聽戲。在那裡他認識了書法家曾熙、李瑞荃和政治活動家楊度，廣交朋友，這是他人生第一次的遠遊。一九〇四年春天，齊白石、王湘綺同遊南昌，在那裡他臨摹了八大山人的真跡，這對他的畫風產生了一定的影響；一九〇五年七月，汪頌年邀齊白石遊桂林，桂林山水的孤峰獨立的美景成為之後齊氏山水的基本模式，在那裡他完成了《獨秀

山圖》。後來又途經梧州、廣州來到欽州，在那裡他臨摹了郭葆生收藏的八大山人、金農等前賢作品，對他的畫風產生了重要的影響。這年秋天返湘，他在風景秀麗的餘霞峰山腳下買了瓦房和水田二十畝，翻修好的房子取名為「寄萍堂」，書房稱「八硯樓」，在子孫滿堂的老家，齊白石的生活過得有滋有味的；一九〇七年到一九〇九年三間，齊白石三次赴欽州、廣州等地教畫、刻印和賣畫，這是齊白石早年的六出六歸。

在經營了十餘年的繪畫、刻印之後，齊白石已是一個衣食無憂的職業畫家，在一九〇九年至一九一七年間，他在家鄉寧靜祥和的環境下創作了大量的作品，這段經歷可視為齊白石事業的蓄勢期。然而正當齊白石在家鄉過著采菊東籬下的恬淡寧靜的生活時候，一九〇七年春夏之交，此地發生了兵亂，而在樊樊山的勸說下，齊白石再次來到北京，起初齊白石的畫生意很是清淡，但卻率坦誠的性格。次年，時任國立北平藝專校長的林風眠聘他出任該校中國畫教席，其後不久又正式聘為教授。這使齊白石這個木匠

的主持下，納胡寶珠為側室，二年後，胡寶珠生了齊白石第四子良遲。一九二二年，陳師曾在日本開展覽會之際，向外國收藏家展示了齊白石的畫，受到了收藏家的首肯，賣價豐厚，由此帶動了齊白石在北京的賣畫市場，齊白石直到晚年還毫無掩飾地感嘆道：「窮苦的日子裡，朋輩對我幫助最大、對我友情最深摯的莫過於陳師曾，他是第一個勸我改造畫風和幫助我開畫展的人。」一九二六年，經濟寬裕的齊白石買了跨車胡同的房子，在北京定居下來。在他的客房裡，齊白石掛出了有關賣畫的說明和潤格，他像老農民一般從早到晚在畫桌前勞作，除了與北京文化界有身份的樊增祥、林紓和陳半丁等人有往來應酬外，他概不參加北京任何的繪畫組織，潛心繪事，甚至為了抵擋無聊的應酬，在他住所掛出了一幅告示：「賣畫不論交情，君子有恥，請照潤格出錢」可見他直

庚午直白

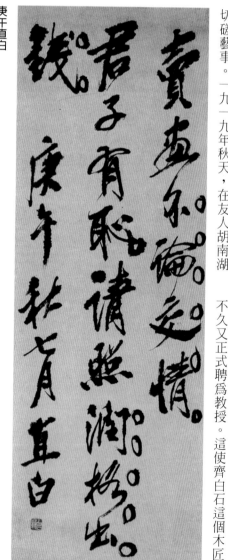

民國二十九年，抗戰已始二年，在兵荒馬亂的歲月，齊氏為避免不必要地有意或無意的麻煩，即在門口貼註「絕止減畫價、絕止吃飯館、絕止照相」以及「賣畫不論交情，君子有恥，請照潤格出錢，庚午秋七月直白」等等，這張直白，非常具有當時時勢的紀念性。

出身的畫家感到由衷的高興，同年他的畫集出版。這時他的門生漸多，後來成名者有李苦禪、王雪濤、于非闇等。繼林風眠之後，齊白石又遇到了他一生中的另一個知音—徐悲鴻，徐悲鴻對他的提攜和賞識使他們成為終身知己。九一八事變（1931）後，面對日偽勢力的欺詐，齊白石憤然貼出了不與日偽勢力合作的告事，並刻了「老豈作鑼下奴」一印以明心跡。七七事變（1937）爆發後，齊白石閉門謝客，作畫明志，直至抗戰勝利後，齊白石先後在重慶、南京、上海等地舉辦畫展，在獲得隆重聲譽的同時卻遭遇了由貨幣貶值所帶來的沉重經濟打擊，這使老人感慨不已。

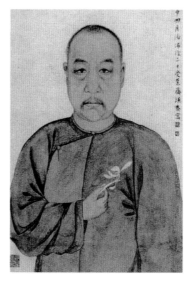

齊白石《胡沁園夫子像》 1898年 紙本 設色

遼寧省博物館藏

胡沁園善工筆花鳥，亦善詩文。齊白石年廿七時，拜胡沁園為師，並進而認識陳少蕃，向他學詩文。胡氏珍藏許多名人書畫作品，讓齊氏眼界大開，濡沐許多，可稱其為白石啟蒙之師。（蕊）

中華人民共和國成立後，齊白石被選為第一屆文代會主席團成員。一九五〇年，中央美術學院成立，徐悲鴻聘齊白石為名譽教授。一九五三年當選為全國美協主席，一九五五年，齊白石被德意志民主共和國藝術科學院授予齊白石為通訊院士稱號；第二年，為表彰齊白石將畢生的精力獻給了頌揚美麗和平的事業，為人類和平事業作出了貢獻，世界和平理事會將一九五五年度國際和平獎授予了齊白石，齊白石當時感慨萬分，在答詞中寫道：「世界和平理事會把國際和平獎金獲得者的名義加在齊白石這名字上，這是我一生至高無上的光榮。」最後齊白石用了一句非常純樸的話結束了答詞：「直到近幾年，我才體會到，原來我所追求的就是和平。」

一九五七年九月十六日，這位飽經磨難，並為中國畫藝術貢獻很多的藝術巨匠離開了人世。

一九六三年，世界和平理事會推舉齊白石為世界十大文化名人之一。

白石老人篆刻

白石老人晚年提到「我的詩第一，印第二，字第三，畫第四」，對於治印白石老人所下功夫甚多，故也相當有自信。齊白石曾在《白石印章》的自序中提到，其二十歲以前就開始刻印，但見過友人黎松庵所收丁黃印譜原拓本，才得其蹊徑；後陸續因得趙之謙《二金蝶堂印譜》、《天發神讖碑》、《三公山碑》風格一變再變。另外白石老人精通繪事，亦將繪畫的布白虛實運用到印面上來。（蕊）

《身健窮愁不須恥》朱文印

《黃龍硯齋》白文印

《客中月光亦照家山》朱文印

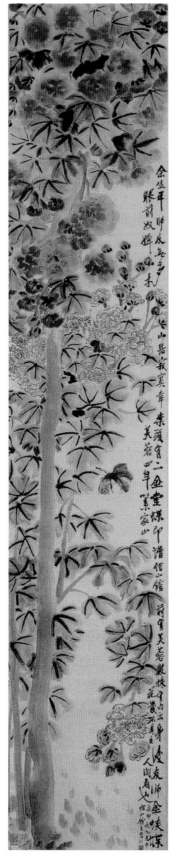

齊白石《花卉四屏》第二屏 1920年 美國波士頓美術館藏

齊白石畫作題材相當豐富，無論是民間生活、或是大自然花禽樹蟲，都喜以趣味的方式來詮釋。此組《花卉四屏》為白石老人剛赴居北京不久的作品，四屏主題依序為荼松、芙蓉、葫蘆與菊花。這幅為第二屏芙蓉，畫面構圖相當豐富，芙蓉設色相當雅致脫俗。有關齊白石畫風與當時畫壇的關係，可參考本社出版《中國現代繪畫史—民初之部》。（蕊）

《致胡沁園書》

紙本 28.6×17公分
遼寧省博物館藏

任何學習都是從摹仿開始的，尤其在特別強調傳統的書法藝術中，臨摹作爲繼承的重要手段，一直被視爲重中之重。清光緒二十九年（1903），四十歲的齊白石開始第一次遠遊，從西安來到北京，結識了書法家曾熙（農髯）和李瑞清之弟李瑞荃，在他們的指導下開始臨習《鄭文公》、《爨龍顏》，二碑均系南北朝刻石，結體和用筆多存隸法。齊白石寫字題匾一度多用兩碑書體，如《借山館》。

四十歲以後，齊白石書法進入了多體摹仿期，繪畫上臨習徐渭、八大山人、金農等人作品，題畫款識書法上開始臨摹金農楷書。金農書法從漢八分入手，後來又出入於《禪國山碑》和《天發神讖碑》，創出「漆書」一體，用之於題畫，古拙渾穆而別有意趣。齊白石不取金農所謂「漆書」，而仿效如啓功指出的那種「字體扁扁的，點畫肥肥的」那

種金農冬心自書詩稿的字跡風格。他對學生于非闇說：「冬心的書體有他的獨創性，最好是用這種字體抄寫詩集，又醒眼，又可以唱定，對此，齊白石那麼喜愛金農書法，原因可能有二：一是其以「漆書」爲代表的獨富個性的字體所具的美術化傾向，正合齊白石胃口；二是書林眾多的風格類型皆已被前賢染指甚至寫得爛熟，他認爲，如不是效法金農石破天驚的反叛精神是很難收到一鳴驚人的效果的。因此，他將學到的金農書體大量運用於題畫款識，留下了不少書跡。《致胡沁園書》，深得金農書法神髓，且取其古拙，並參以碑意，然後在用筆與結體上稍作調整，拉開了一定距離。由《致胡沁園書》同所謂金農的那種「字體扁扁的，點畫肥肥的」的字體比較，齊白石的金農體，比起金農自己所寫的，更顯得自由而奔放得多了，一改金農的那種矜持、做作的感覺，然而齊白石的筆力比起金農來卻稍遜一籌。

此時的齊白石「金農體」得到了趙元禮、楊均、黎松庵、汪榮寶、張次溪等人的一致肯定，對此，齊白石不無自得地說：「與公倶是馬牛風，人道萍翁正學公」（《書冬心先生詩集後》），「愧顏題作冬心亞」（《作畫戲題》）。齊白石從書畫結合上體味金農冬心的書法，也從金冬心書法的源流上溯《天發神讖碑》等碑刻，由此而使自己的書法與繪畫進入了新的境界。

清 金農《臨西嶽華山碑》 1734年　軸　紙本　隸書

102.1×56.5公分　廣東省博物館藏

此爲金農傳世墨蹟中代表作之一，其作品豪放凝重，蒼古清奇，線條方折、圓渾，凝重輕快，工整自然，使沉重與輕靈、奇逸和古拙相得益彰並散發出勃勃生機。

偷晷栽活明春可奉贈一二株

移栽　沁園深處以報　賜桃

樹也桃著實十甚喜因及之

陸二月十五日

今日問　公安否于王蜕園人

還知　貴恙將愈喜極慰

極因挑鐙作此明日將寄

沁園夫子門下弟子黄頡頓首

《蛟龍鸞鳳四言聯》

1953年　紙本　私人收藏

齊白石在其將近一個世紀的生命歷程中，對藝術求索不止，諸般藝術在「衰年變法」後形成了自己特有的風格，形成了齊白石書藝體系，但齊白石卻一生都不曾放鬆過對古代法帖的吸收借鑒，據齊良遲回憶，齊白石到九十四歲（實九十二歲）還開始臨寫體兼篆隸的隋代《曹植廟碑》，且「日日臨帖不倦」（《父親齊白石和我的藝術生涯》）。

齊白石曾對他的學生李可染說：「我很喜歡草書，也很想寫草書，但是我一輩子到現在，還是寫的正楷。」然而齊白石楷書傳世作品卻十分罕見，缺乏一定數量的代表作，其楷書寫得怎樣？從「蛟龍飛舞，鸞鳳吉祥」一聯中，可讓人管中窺豹，一睹其晚年楷書的碩果。

揣讀齊白石晚年所作的大量篆書和行書作品，猶如在品嘗一杯綠茶，由清香到澀苦，由澀苦再至甘甜，如同是在體味和分解著人生。這與今天身居都市，和二三好友去喝咖啡，唱卡拉OK等，所給予的感悟是不一樣的。細讀這八個大字，碑意濃鬱，氣象渾穆，體勢中緊外闊，蒼密之氣中饒有稚拙意趣，足有一揮千鈞之勢，令人激賞，其中不乏李邕書風的影響。但齊白石似乎總不忘使

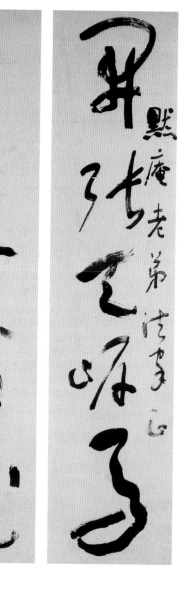

隋《曹植廟碑》 局部　拓本　北京故宮博物院藏拓本

這是一塊很特別的碑，楷、隸、篆相兼雜，字體多爲方形，古拙自然，用筆稚拙而不板滯，布白均勻、端莊整肅。對齊白石「雜拌體」多有影響。

現代　于右任《開張奇逸五言聯》 紙本　139×35公分×2　何創時書法藝術基金會藏

于右任是我國近代書壇上的一顆巨星。創造了「于體」爲世人注目。此聯用筆精熟中見生辣，擒縱自如，收放有致，結體渾脫宕逸，寬博開張。

出他那「雜拌兒」的招數，雖是作楷，但結構、筆法變化豐富，間雜其他書體筆劃，表現出種種趣味神韻。如「祥」字「礻」旁便是篆書偏旁，「舞」字間借行草筆劃，以取姿態。這與另一位碑學大師于右任有相似之處，結體上注重大開大合，起筆處用藏鋒頓筆；齊白石楷書形貌大多於拙，而齊白石則拙勝於巧。如若將齊白石同應均相比，齊氏多了一份輕鬆自如，應均則顯得凝重、矜持多了。這與他們各自生活的環境、秉性氣質是分不開的。

經過齊白石的博采廣取，他的楷書也因內容、幅式和書寫時心境的不同而有不同的面貌，例如晚年的一些大字書法作品：一九五〇年爲中央美術學院成立所書的賀詞：「從群眾中來到群眾中去」；一九五四年爲北京

6

現代 應均《追古登高八言聯》 紙本

應均（1874～1941）是一位不被人所熟悉的碑學大師。其書可與于右任並論。此件作品風格遒勁跌宕，用筆厚重渾穆、雄強，時有窘迫、粗獷之感。

追古思今道在作者

登高望遠時復樂之

榮寶齋所書「發揚民族文化」等作品，有的縱放，有的持重，有的雄邁，在統一的風格之中有豐富的審美體現。

齊白石不要後人「似」他，他的書法作品不曾作為範本流傳，但貫穿於他的書法藝術之中的創造精神和他對於書法規律獨特的理解與把握，在書法史上是具有永恆價值的。

蛟龍飛舞

鸞鳳吉祥

九十三歲齊白石

《節錄麓山寺碑》

1911年 軸 79×34.5公分 北京中央美術學院藏

白石老人所節臨的《麓山寺碑》爲盛唐時期行書書大家李邕所書，該碑目前於湖南長沙嶽麓書院內。書家李邕因曾任北海太守，故人稱「李北海」，其書風正是介於二王秀雅與中唐蒼勁個性氣勢的過渡之間。

在《齊白石談藝錄》提到：「我的書法得於李北海、何紹基、金冬心、鄭板橋與《天發神讖碑》的最多。」齊白石的楷書體，除了有金農那種帶有隸意，又古樸渾厚外，此件節錄麓山寺碑立軸，是目前白石行楷傳世作品所難得少見的，仿學的正自是李邕的書風。

將《麓山寺碑》的拓本（拓本，因原碑的風化，有其中的差異）與此件《節錄》相對照，觀察出許多類似之處。齊白石的結字筆畫相當有「骨」，落筆明顯有鋒芒，收筆當迅捷有勁力，不拖泥帶水，明顯有李邕書風的影子，又或許帶有《鄭文公碑》、《爨龍顏碑》的圓勁。不同之處，則主要是李邕寫碑，字與字間較爲規整，結體一致、布白與筆畫亦均衡整齊。而白石書於帖上，布白方面平穩疏朗、結字大小自然，如第二行的「器」與「守」（應爲「宇」）、第三行下方「廣」與「於詩書」等。另外，整體書風健勁又不失雅致，行氣一貫呵成。

就內容方面，正逢齊氏節錄此段，藉此可提有關碑文的作者，一般研究此碑者，常引清人的考證，即潭州司馬攝刺史事彥澄所作（爲碑文中的「司馬西河竇公」）。但根據碑文內容，文中介紹並頌揚幾位護法者（包含僧侶與宰官），竇氏正是當時麓山寺院的護法宰官之一，若碑文爲此官所作，而內文卻字字讚揚自己的品德，這點是必須被懷疑的。

齊白石傳世作品的眞僞問題，一直困擾許多研究者。由於此件之書風，爲齊氏書法作品或繪畫款題中較爲少見，故同樣的問題針對此件而言，可以稍略歸納討論。

目前此件收藏於中央美術學院中，該校曾於一九四九年禮聘齊白石前來擔任榮譽教授，再加上齊白石四子齊良遲（同樣是畫家）也在五〇年代前後期任教於該校，所以中央美院收藏齊白石老人的作品，應是理所當然。且因該校校收藏白石老人的作品將近百件，故不定期舉辦展出。

此外，又從創作年代方面來談，這件立軸爲一九一一年所作，根據白石老人的自傳提到，宣統二年（1910）回湖南家鄉後，曾至嶽麓山下拜訪其友黎薇蓀。麓山寺碑即在嶽麓書院中，這件行楷立軸目前雖未確切得知中央美院於何時、以何種方式獲得此碑，但此番一遊、或許又令他再生臨寫此碑之心。綜上所述，這件行楷立軸目前雖未確切得知中央美院於何時、以何種方式獲得此件作品，但此爲親筆書跡的可能性仍高。

(本文由責任編輯補述)

下圖：唐 李邕《麓山寺碑》730年 北宋拓本
亦稱「嶽麓寺碑」，此件作品爲李邕行書最佳者。此拓本爲北宋最佳拓本，但仍有幾處闕漏或誤植之處。以此段節錄爲例，原文「以重，而雅俗自興；以明，而至道丕若」而此拓本「以明，而雅俗自興；以明，至道若」。明王世貞稱李邕：「嶽麓寺碑」勝《雲麾》…其神情流放，天眞爛漫，隱隱殘楮斷墨間，猶足傾倒眉山、吳興也。」（蕊）

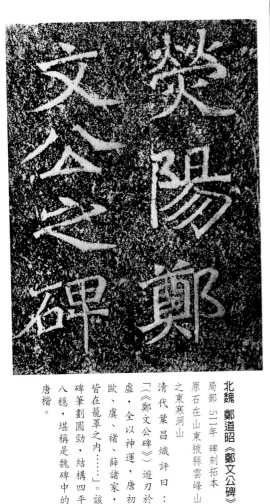

北魏 鄭道昭《鄭文公碑》
局部 511年 碑刻拓本
原石在山東掖縣雲峰山
之東寒洞山

清代葉昌熾評曰：
「《鄭文公碑》遊刃於
虛，全以神運，唐初
歐、虞、褚、薛諸家，
皆在籠罩之內……」該
碑筆劃圓勁，結構四平
八穩，堪稱是魏碑中的
唐楷。

司馬西河寶云名彥澄碩懍高闈

紹賢遠識器守岳厚拯榛氷清屬

以帥長攝行隨手以已而廣於詩書

以家西形於孝友以重而雜俗自興

辛亥正月白石山長

《松陰梅影七言聯》

約1902年　紙本　189×40.2公分　歐陽瀓藏

齊白石《致仙譜書》　紙本　行書　23.5×12.8公分　遼寧省博物館藏

此作甚得何紹基之精髓，可謂形神兼備。用筆欲行又止，重心下沉，字形趨方扁，橫畫取左低右高之勢，豎畫則取弧形，讓作品具有奇特之感。

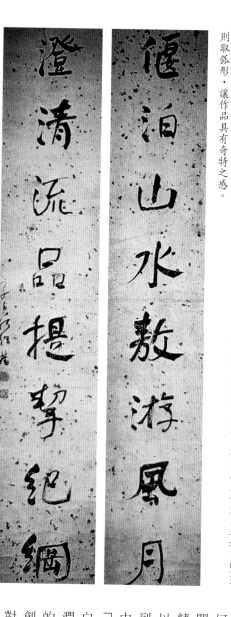

清　何紹基《偃泊澄清八言聯》　紙本

何紹基書法以功力精深見長，該作品便可窺一斑。這件作品從字的外形看比較寬博，橫向取勢，呈相向之意，中宮疏朗，從字的線條來看不是一筆而過，強調一波三折，裹鋒用筆，如錐畫沙，點畫圓渾，剛韌有力。

一八八八年，初為木匠但又酷愛繪事的齊白石經人介紹，拜在湘潭著名畫師蕭傳鑫門下，終於圓了他學畫的美夢，於是他逐漸走上了以繪畫謀生的道路。第二年的初春，他的畫無意中被當地文人士紳胡沁園看到，惜才如命的胡沁園以為齊白石大可造就，將他收為弟子，這幅《松陰梅影七言聯》正是他為其恩師胡沁園所書。

從齊白石學書的經歷來看，這段時期齊白石在書法上主要學的是晚清書法大家何紹基的風格，從兩人的關係上來看，何紹基都為湖南人，何紹基去世時，齊白石還只是一個十歲左右的鄉村少年，從這些資料上分析，齊白石是無緣相見反而更增加了一種神秘感，晚清民國間何紹基所遺存的墨蹟在湖南倍受重視，加之當時他的兩個老師學的都是何紹基的字，因此三十歲到四十歲的十年間，齊白石在書法上表現出對何紹基書法的精心仿製。從兩幅對聯形制設計、章法佈局以及鈐印方式上來看，齊白石這幅對聯已達到了幾可與何書亂真的境界。再來看他同時期創作的繪畫作品落款中也少不了何紹基書法對他的影響，那怕是平時的信箚也很自然地流露出何體書法的秀美中蘊含著雄勁，且舉止安和的體勢美，這一時期無疑是齊白石書法繼承中的學何時期。

中的「山」、「月」字，與何氏對聯中的「山」、「月」字相比，無論在體勢還是在留白空間處理上都如出一轍，何書中的瀟灑秀潤、元氣淋漓，在齊白石筆下彷彿如數家珍的表現得那麼自由和活脫。

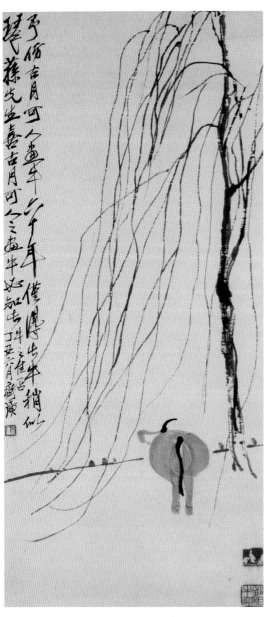

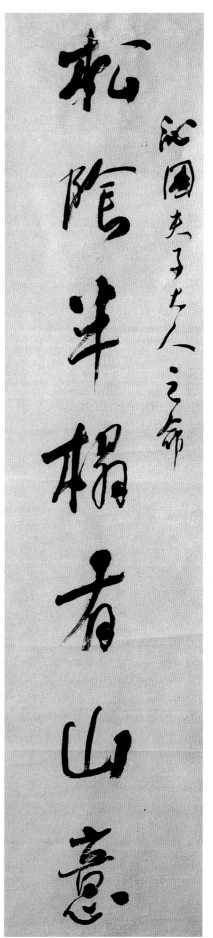

齊白石《柳牛圖》
1937年 軸 紙本 水墨
84.5×36.5公分
北京市文物商店藏
齊白石在某一時期寫某種畫字體，就會在其繪畫線條上十分明顯地反映出來，同時題上長長跋語，從而使畫風格趨於一致。此跋語用筆恣肆，多取側鋒，書風與畫風渾然一體。

《致老師書》

紙本 25.3×17.5公分 遼寧省博物館藏

像越沒有原作的精神，越像越俗氣。

試將《致老師書》同《雲麾碑》相較，章法遵循了《雲麾碑》的佈局，用筆上頗有董其昌之意，清健飄逸，又備《韭花帖》之簡潔明麗。結體造型上融入了自我情愫，遒媚豪放，使作品在繼承李北海的基礎上表現了一種新的趣味。這點使我們想起朱熹和劉熙載的兩段話：「若解得聖人之心，則雖言語各別不害其為同」（《朱子語類》），「眞而僞不如變而眞」（《藝概》）。這種觀點一般人「大不易會」確實，它已帶有哲學的意味，用今天的話來說，傳統的生命重在重新的理解和闡述。

齊白石在臨摹中有自己的認識，而且也是以這種認識來指導實踐。齊白石從李邕書法中不僅找到了理想的楷模，而且也找到與他後期繪畫風格非常一致的題跋字體樣式。他在與胡佩衡論書法時云：「苦臨碑帖至死不變者，死於碑下」。這種觀點組成了齊白石關於書法臨摹的基本理論。在書法欣賞中，應由點到面，由面再到層次，即由作品到取法，由取法到思想，每一位孜孜以求的探索者都將受到激勵和啓發。

齊白石與學生妻師白談話中說：「我早年學何紹基，後來學李北海，以寫李北海《雲麾碑》下的功夫最大。」四十一歲至五十七歲左右，是齊白石的多體摹仿期，楷書學習金農，行書上師法唐代書家李邕。一般來說，臨摹分兩個階段，從形似到神似。董其昌云：「蓋書家妙在能合，神在能離。」所謂的「合」即形似，「離」即神似。基於這一點，他說：「寫李北海上學習上強調首先要形似，幾乎每天手不離筆，不僅對著臨，還背著臨，一直到我在紙上臨的字與碑帖上拓的字套起來看，大部分都能吻合無差為止。」

這段話告訴了我們他是怎樣去臨帖。

從《致老師書》中可以看出他對李邕行書骨力勁健、氣勢拗峭之風有較深的領悟。然而在氣息上，此時的他已開始有意識了的滲入自己的審美趣味，北海曰：「似吾者俗，學我者死」。齊白石一定對此有很深的領悟，故而發生了「不似欺世，太似媚俗」的宣言。太似的目的是炫技，結果是媚俗。因此臨摹的肖似達到一定程度之後，應當蛻變，否則的話，一味求似，「轉似轉遠」，越者都將受到激勵和啓發。

唐 李邕《雲麾將軍碑》局部 拓本 行楷書

北京故宮博物院藏

《雲麾碑》全名《雲麾將軍李思訓碑》為李邕最具代表性的作品之一，字形方扁，用筆以行入楷，流暢飛動，線條道媚，骨力勁健、氣勢拗峭。董其昌贊其「出奇不窮，為書中仙」。《致老師書》中的「家」、「夫」與《雲麾碑》中的兩字，造型完全一致。

五代 楊凝式《韭花帖》羅振玉版 紙本 行楷書 已佚

該帖「略帶行體，蕭散有致」（董其昌語）。歷代書家認為：《韭花帖》是對晉唐傳統書風最為深刻的承嗣。在用筆上，講究頓挫，簡潔明麗；在結體上，內斂精緊，章法佈勢上疏朗秀逸。書風上接二王、歐顏，下啓宋代書法寫意的新風氣。

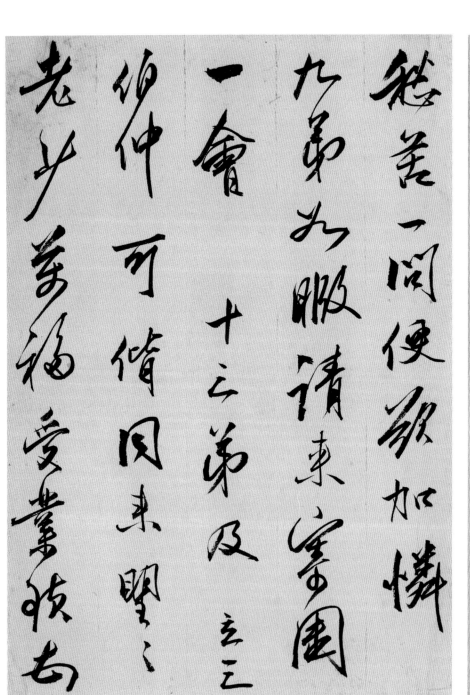

明 董其昌《臨吳琚帖冊》 紙本 行書
28.5×30公分 臺北故宮博物院藏

董其昌在中國書法史上是一位深具影響力的書家。董氏推崇米芾書藝，而吳琚以學米書著稱。該帖章法上字距行距疏朗，用筆頓挫有序，節奏和旋律宛轉悠揚，好像江南絲竹那麼清純亮麗，空靈清新。

歲月豈易考書注但
增慕摩挲後三歎紅
云還未住習氣未掃
除嵐霽恨遲暮華
汪家寒千古亮落日
瘦鶴 甲辰上元前三日
起煙霧
遊進山觀瘞鶴銘有
作延陵吳琚
吳琚書自米南宮外一步不窺
東□如固山有天下第一江山

《致齊如山書》

紙本 25.7×15.8公分
遼寧省博物館藏

齊白石在臨摹中特別注重「離合」，即入帖與出帖，從臨摹到創作的轉化，對這些轉化的反覆實踐和深入思考，使齊白石擁有一套頗具特色的學習方法：立體臨摹學習法，即縱、橫學習法。縱向前人探尋，橫向同一時代優秀書畫家借鑒。

齊白石在研究金農、李邕的同時，行書方面還向鄭板橋、吳昌碩書體借鑒。他學鄭板橋的作品今已難覓，其弟子胡佩衡、胡橐特意請齊白石背臨過鄭板橋筆法，結果和鄭板橋原作對照，筆意大致相同，可見其對鄭板橋書法也下過很深的功夫。他曾仿吳昌碩行書作《致賓臣將軍箚》，幾可亂真。本幅《致齊如山書》即是以吳昌碩風格來寫就，與一九三八年的書跡形成鮮明對比，可看出齊白石在臨摹與創作上的悟性及馭筆的能力，在整體書風中，完整地保存著吳昌碩行書的逸趣。

齊白石的行書受吳昌碩的影響很大，曾作詩云：「青藤雪個遠凡胎，老缶衰年別有才。我欲九原爲走狗，三家門下轉輪來。」不管早期的作品還是後來變法形成自我風貌的行書，作品中仍有吳昌碩的影子。齊白石應該說從吳昌碩那裡得到的最大體會就是「勢」，行書的章法推崇「一筆書」，上下連綿，一氣呵成，因此特別強調筆勢，特別重視筆劃兩端的寫法，在起筆和收筆上，竭盡變化，力求豐富而且細膩。

由其信箚中來看，信中每字細細推敲，相當精緻，發筆處，出鋒如抽刀斷水，蓋以勁利取勢，加強筆劃與筆劃之間的連貫，筆勢與體勢並重形成縱勢，這在明末清初張瑞圖等人的作品中已初露端倪，點畫奔放不羈，連綿相屬，呈現出一種前所未有的書寫節奏和空間關係。在其繪畫作品中，可以看出他運用筆勢的特長，安詳而恰如其分；在書法作品中也同樣可以看出他在結體和分行布白上，把繪畫藝術節奏與空間關係成功地用進去。他曾說：「作畫須有筆力方能使觀賞者快心，凡若言純中鋒使筆者，實無才氣之流也。」善用側鋒是其用筆的最大特點。其行書中側鋒並舉、輕重、粗細、曲直、方圓、大小、疏密等對比，墨色濃淡，枯濕渾然一體。

齊白石的書風是在兼收並蓄的基礎上，從「集字」衍化出來的，學書者可以從中領略到許多優秀的書法傳統，並進一步上溯源，下衍流，旁涉百家。

清 吳昌碩 《致康父函》 紙本 行草書 日本私人收藏

此通信箚中可以看到吳昌碩，在書寫時十分強調氣勢的貫通及往來映帶。在用筆方面起筆往往取逆勢，而順勢時則用露鋒，做到藏、露結合，結字上強調高低大小的欹側之勢，因字賦形，恰到好處，章法上取左低右高的欹側之勢，增強了作品的動感和變化。

明 張瑞圖《五言律詩》綾本 草書 189.5×55.5公分 江西省博物館藏

該帖在起筆與收筆間拋棄藏頭護尾的傳統法則，斬截爽利，鋒芒畢露。橫畫長而有勢，撇捺左右波發，改變了外拓法那種圓轉直下的書勢。筆劃向字心內壓作弧線，橫豎相交，銳角高昂，賦予字體以雄奇的生命意識。

《行書題跋》、《廉銘書劄》與主圖《致齊如山書》的風格比較

書法家自身的風格，在各個時期創作階段，因環境、心境、體力等不同，風格也將迥異。齊白石早期作品《廉銘書劄》用筆古拙，清健俊逸；《行書題跋》於古樸中得書卷氣、金石氣，由絢爛復歸平淡。結體寬博，用筆細膩，

15

石濤《畫語錄》中有句話，「今問南北宗，我宗矣？宗我矣？一時捧腹曰：『我自有我法』。」意在告訴後來藝術創作者，對古人下功夫，要不爲古人所囿，汲取古人精華，還要打破古人窠臼，成自家風貌。

此《我書意選本無法，此待有味君勿傳》七言聯，爲齊白石五十九歲時所書，正處他「衰年變法」前期，雖有濃濃的碑味，但「筆耕心織、吐珠納玉」，已初步自具機杼。「我書意選本無法」，借古人之句澆自家塊壘，強調書法的「意」與「法」的關係。點畫酣暢淋漓，氣勢磅礴，但是又不粗率，細微處應

規合矩，無懈可擊，眞可謂發乎情而止乎禮，有的字敧側不穩，但經過字與字的相互配合又能復歸平正。齊白石早年學碑，受包世臣「萬毫齊力」說的影響，寫起字來筆鋒頂著紙面逆行，線條蒼茫渾厚，自然有生拙特色。而齊白石與楊維楨有十分相似之處，結體不拘常法，往往當正者斜之，當長者縮之，當緊者疏之，變動猶鬼神不可端倪。相比之下，楊維楨的用筆霸悍雄實，截斬痛快、大筆淋漓；齊白石的用筆霸悍略顯簡練、質樸。不激不厲，圓潤輕盈的二王書風在齊白石這裡被破壞，隨心所欲的造型令人

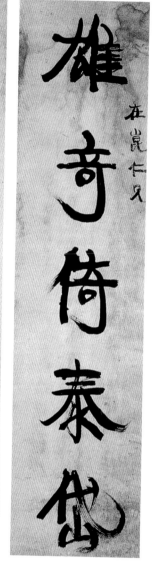

清 康有為《雄奇文章五言聯》 紙本

康有爲可謂是中國書學史上必定提及的重要人物。在傳統範圍內，康有爲不喜歡傳世的二王法書，將取法的傳統斷限在六朝以上。此件作品筆劃字勢舒長，中宮緊收，體勢開張有度，摻以行書筆意，渾厚蒼窮，稚拙樸茂之中不乏活潑靈動之氣，達到「純以神運」之佳境。

元 楊維楨《真鏡庵募緣疏卷》紙本 行草書 局部

49.1×795.5公分 上海博物館藏

楊維楨倡是鐵崖體。此作古拙謹嚴而又不乏靈動。筆法呈現偏離傳統的大幅度的跳躍，常常側鋒落筆，線條形態勁健、剛硬，橫畫粗重而有力，走筆果敢迅捷，重輕、強弱對比鮮明。

令人慚先生大和之余大怪先生看清勿辭

壬戌二月二十七日第二齊璜白石寅并記

此詩肯味君勿傳

先生之好怪其怪人小病之令人怪之令余害

我寒畫造奔無法

惡道既知余詩又知余書畫余未必怪又束此意

叫絕。他和康有為同樣取法漢魏碑版的寬博開張，而齊白石加強了字與字之間的縱向聯繫，橫勢與縱勢很巧妙的融合在了一起，強調書法的「意」與「法」的關係，反映出了他對書法審美的深刻感悟。

古代有位老禪師謂：「老僧三十年前未參禪時，見山是山，見水是水。及至後來，親見知識，有個入處：見山不是山，見水不是山（水）。而今得休歇處，依前見山只是山，見水只是水。」用此「三見」來欣賞齊白石書法，也別有一番意味！「我書意選本無法」，也別有一番意味！「無法」，「乃為至法」，實則無法之法，乃白石之法；而白石之法，是從有法中來。齊白石曾云：「能將有法為無法」，正如老禪師謂：「親見知識」多了，領悟深了，自然「見山不是山，見水不是水」，「有法」在他眼裡也就成了「無法」。而當我們再去探究他的畫藝奧秘時，發現這「無法」，「乃為至法」其中規律性的東西又成了「有法」，也即「見山只是山，見水只是水」，三般見解，有同有別，只是層次不一罷了。

《行書序文》

1956年 卷 紙本
人民美術出版社藏

在齊白石自署「九十有六」的這年，他獲得了國際和平獎，其子齊良巳和黎錦熙又爲他編輯《齊白石作品選集》，欣慰之餘，自撰了這篇序文。

在這篇序文中，他對世人竟言其畫，而不言其詩其印，坦率地表示了自己的不平。當他反覆地說「其在斯，其在斯，請事斯」。提醒世人注意其全面的藝術修養時，卻又忘了言其書法藝術。看來，齊白石對其繪畫相當自信。五十年代初，齊白石的書畫創作已達到爐火純青的境界，依然保持著向前發展的勢頭，不時出現傑作。

這件作品從體勢和韻味上說，依然有李邕、吳昌碩行書的影子。這件行書手卷，在其大量書作中個性較爲突顯。筆墨線條似從其筆底汩汩而出，「不激不厲，風規自遠。」自然暢達，不以奇、狂、怪爲新，而以心性參合造化取勝，於古樸中得書卷氣、金石氣，但用筆上比早期作品如三〇年代所書信箚古拙，此時多了分生澀，少了分火氣，達到了「心手雙暢，天人合一」的境界。細加揣摩，齊白石已將何紹基一筆輕浮，令人欽佩。

齊白石在望百之年，把筆作書，功夫老到，依然用筆絲毫不懈，筆力穩健，幾乎無一筆輕浮，令人欽佩。

的遒勁、李邕的雄健、金農的古拙、鄭板橋的奇雄、吳昌碩的蒼勁熔鑄一爐，可謂「絢爛之極復歸平淡。」觀其書也見畫味，由此時的畫作《玉蘭》可看出，書畫筆法直接相互作用，相互影響，畫中白玉蘭的枝條與其曲同工之妙。結體上，左低右高，同黃道周有幾分相似，黃道周顯得跌宕，多了分些；而齊白石顯得很樸實，多了份平和。

《行書序文》中的筆法簡直如出一轍，頗具異曲同工之妙。

明 黃道周《喜雨詩》

黃道周（1588～1646），爲明代代表書家之一，《喜雨詩》橫畫多用內擫，筆法跌宕，豎畫則用外拓。點畫銛利，不藏頭護尾。內擫與外拓於一體，實際上是碑帖結合的一種形式。

紙本 草書 173.8×49.8公分 北京故宮博物院藏

齊白石《玉蘭》

「石如飛白木如籀，寫竹還應八法通。」中國素有「書畫同源」之說，這在齊白石身上有突出的顯現。《玉蘭》用筆恣肆，多取側鋒，枝條蒼勁道勁，整體氣韻生動，酣暢淋漓。

紙本 水墨 設色 133.5×33.4公分 中國美術館藏

齊白石《行書信箚》

該信箚行筆流暢，完全參以吳昌碩筆法，墨色變化豐富，點畫精到入微，是一件不可多得的佳作。

約三〇年代初 紙本 22.5×12.5公分

18

予少貧為牧童及
木工一飽無時而酷好
文藝為之八十餘年
今將百歲矣作畫
凡數千幅詩數千首

治印亦千餘國內
外競言齊白石畫
予不知其究何所
取也印与詩則知
之者稍希予不知
之者稍希予不知

不知者之有可知者
吾將以問之天下後
世然老且朽無力吾兒
良已裵印老之
自喜之作呼示
人者友人黎劭西

先生並為審訂
以待家評予之拙
此此予之願亦止此
世欲真知齊白石
者其在斯其在斯
請事斯

《群持常舉五言聯》

1942年　紙本　178×46公分
湖南省博物館藏

王國維論學的三種境界之一：「昨夜西風凋碧樹，獨上高樓，望盡天涯路」，其中有一種悲壯之感！我們相信，齊白石在與感慨相伴的情緒中，少不了彷徨與踟躕，他一定考慮一個問題，即是「寄人籬下」在古人的圈子裡是對還是不對？而下一步究竟該怎麼走？在他與婁師白的對話：「書畫之事，不要滿足一時成就，要一變百變，才能獨具一格。」從中我們發現了這種情緒的流露。據此可以明白齊白石對這種「不自立家」轉益多師的臨摹方法是有深刻反省的；在近六十歲的時候，齊白石試圖擺脫摹仿、自行創造，後在陳師曾的鼓勵影響下，齊白石在藝術上進行了變法。齊白石「衰年變法」以後，形成了自己的藝術面貌。在王森然《回憶齊白石先生》一文中為我們提供了一個重

要線索：「有一次我問齊先生：『您的字從什麼時候改變了體，您最喜歡的是什麼碑帖？』他說：『從戊辰以後，我看了《三公山碑》才逐漸改變的。』」（注：戊辰為一九二八年，時年齊白石六十六歲）

齊白石三〇年代以前的書法深受趙之謙的影響，然而比趙書厚重。如一九二三年所書「老樹著花偏有態，春蠶食葉例抽絲」字的線條比較圓厚，古拙。齊白石三〇年代以後的篆書，無論用筆、結體皆由圓趨方，隸書的筆意加重，從一九四二年所書《群持常舉聯》中可以明顯見到此特色。

此聯在結體與用筆上，秉筆直書，無藏鋒、回鋒，而筆力遒勁，隨處皆留。從習慣於楷書結體的眼光看，有的筆劃上安排是出乎常規常情的，由此而表現為特別古拙，奇

逸的意態，且隨處可見《三公山碑》的影子。甚至有些作品是集《三公山碑》的文字書寫而成，如一九四五年所書對聯「禮稱王史氏，治紀大馮君」字體，意態全然是從碑文中脫出。章法上借鑒《三公山碑》，重豎行排列的整體氣勢，單個的字依筆劃多少和結體不同，大小不一，從整齊中求變化，像「山」字平扁而「持」、「作壽」三字較大，從整體的筆劃疏密、空間安排上顯得更為安帖。

「掃除凡格總難能，十載關門始變更」。「衰年變法」，銳意改革，入古出新。至六十七歲前後，明顯地形成自我風格，別開生面的自家書風。且風格隨年歲增長而日趨突出完善，終至隨意揮灑、人書俱老的境地。

齊白石《禮稱治紀五言聯》　1945年　紙本　135×32公分　湖南省博物館藏

此聯取法《祀三公山碑》，墨色變化豐富，用筆頓挫，筆勢開張，中段飽滿，蒼茫古樸，金石意味十足。

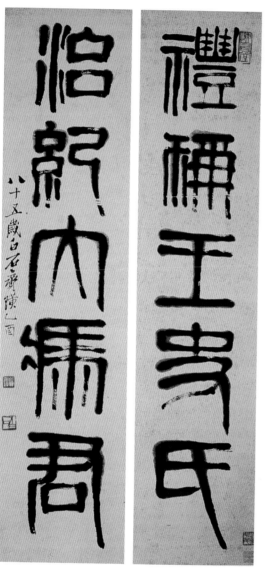

清　趙之謙《許氏說文解字序》局部　第一開冊　紙本　32.4×57.5公分　北京故宮博物院藏

齊白石金石氣味的法書在三〇年代前後深受趙之謙影響。此幅作品，為其篆書代表作之一，字體結構嚴謹，有稜有角，挺拔健勁。篆書書風除受鄧石如影響外，主要透過北碑入手，形成一己獨特面貌。（蕊）

東漢《祀三公山碑》局部
117年 拓本

清代楊守敬《豐碑記》稱它：「非篆非隸兼兩體而為之，至其純古遒厚，自不待言，鄧完白篆書多從此出。」字形包含篆、隸兩體，結體是方形，筆劃有方有圓，主要是方筆，已具有波磔，有的收筆拖長，又顯草書韻味。章法上取直行縱勢，橫不成列。

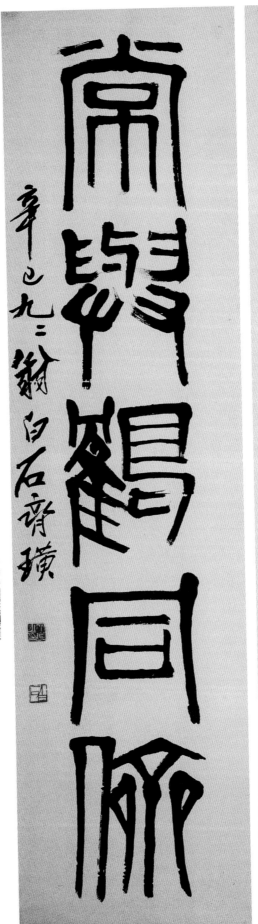

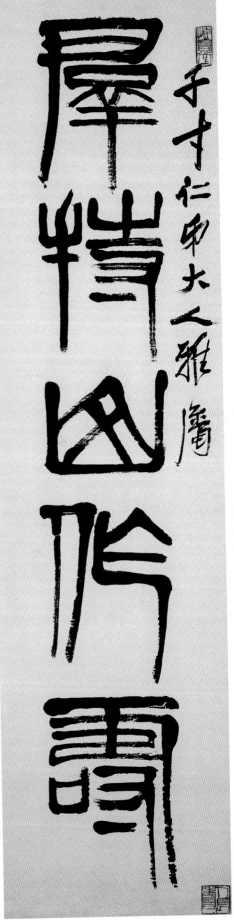

子才仁兄大人雅屬

辛巳九二翁白石齊璜

21

《贈作人書》

1949年 軸 紙本 隸書 人民美術出版社藏

這件自署八十九歲時所書，贈與吳作人的條幅，可謂人書俱老，隨心所欲。齊白石推重「秦漢人有過人處，全在不蠢，故能超出千古」（一九二一年題陳曼生印語）。但他更強調要能脫出古人窠臼，成自家面貌。他看不起那種刻意雕琢、故作姿態的書風，一九二二年在行書七言聯的題跋中，他寫道：「余行年六十，學書不成，以爲書不必工，但能雅足矣，嘗見人摹寫漢碑，其用筆擺舞做成古狀，以愚世人，嘗居海上，時人稱爲書中之聖、書中之王，深知書中三昧者恥之。」

齊白石篆隸書法愈到晚年愈有神彩，到八九十歲寫得非常隨意，自由出入不同門派，筆力更加雄強、厚重、恣肆，吳作人稱他寫的篆書「壽」字的鉤筆可以懸掛一山。雖然有的作品也偏於荒率或枯硬的，但這件《贈作人書》可謂是精品。此幅初看起來並不特別，章法是古典章法的垂直線分割，以字成行，以行成篇，其獨到之處在於將篆隸結體的字參與行草用筆，把篆、隸、楷、行、草的單體字組合成章，且協調統一，生動大氣。多處筆劃取法《衡方碑》、《爨龍顏碑》，是全面綜合古典書法各體而成的成功之作。

在齊白石的篆隸作品中可謂將「舖鋒」用筆發揮的淋漓盡至。自魏晉以降，書法用筆並非趙孟頫所謂：「用筆千古不易」。在篆隸筆法上有「舖鋒」與「斂鋒」。「斂鋒」以吳昌碩爲代表；「舖鋒」以林散之爲代表，這兩位是全然相對的。齊白石和林散之書藝相較，若將齊白石長線落筆極慢，林散之則短線快筆。齊白石作品面貌以奇勝，而正寓其中，變化中有法變，奇異中見生氣；林散之的作品面貌以正勝，但奇寓其中，初見似平易，愈深品則愈感韻味無窮。在對待古人與自我的關係上，齊白石因習篆未曾於《說文》及「小學」方面下過功夫，更未上溯到商周金文，其篆書主要取法于印章和魏晉南北朝之際兼有篆隸結體與韻味的碑版，他寫的篆書字體有的不是正統規範的小篆。在古文字學修養方面不及吳昌碩、林散之深厚，也正因如此，他少「成法」之束縛，在取法前人時純憑自己的個性去進行取捨，突破古人重圍，書寫篆書僅將它作爲一種藝術化的字體，實踐了表現自我的精神實質，常以篆書中的僻字、俗字乃至楷、隸入書，自我作古，並不嚴守「六書」規則，這一現象在吳昌碩、林散之作品中可以說是絕對不可能覓見的。這樣一來，齊白石篆書作品語言比之吳昌碩、林散之更貼近於民眾，更富有大眾化的接受市場了。

現代 林散之《臨孔宙碑》 紙本 隸書

林散之素有「當代草聖」之盛譽。此卷爲其臨《孔宙碑》。用筆平實，講究力度，筆力雄強，「力透紙背」，可謂形神兼備，可爲初學範本。

東漢《衡方碑》局部 168年 拓本

原石藏山東泰安岱廟

此碑是漢代隸書鼎盛時期的碑版，該碑筆劃豐腴渾厚，結構方正嚴整，給人凝重寬博的審美感受。

南朝劉宋《爨龍顏碑》局部 458年 拓本

北京故宮博物院藏拓本

此碑是流傳絕少的南朝碑刻之一，其書風楷中帶隸，筆勢雄強勁力，亦有北碑的沉穩厚重，結體多變。

余歐陽子集古錄自漢魏已來
古刻蔽棄于山崖壞冢間未收
拾為足惜又自謂荒林破冢神
倀鬼物

清 吳昌碩《臨石鼓文》局部
紙本　篆書　136×66公分
上海朵雲軒藏

吳昌碩一生用力最深的是漢碑與石鼓文，其篆書得力於《石鼓文》為多，臨習近七十年。由此臨作可以看到他所臨的已不限於一點一畫，而達到遺貌取神、筆力蒼老、厚重寬博的境界了。

《贈胡生鄂公序》

1924年　屏聯　紙本129×32公分
北京榮寶齋藏

十九世紀末二十世紀初，西學東漸並與中國文化發生了激烈的碰撞，人的價值觀念的變更對中國書畫這門古老的藝術產生了強烈的衝擊。此時的齊白石剛定居北京不久，適逢「五四」新文化運動風起雲湧，外來文化和生活環境的震盪，加上與陳師曾、林風眠等受過西方藝術教育的友人交往使他受到啓迪，喚醒了他的現代意識。

後來，齊白石有幸結識法籍畫家克羅多，在同克羅多的交流中，齊白石說：「知中西繪畫原是一理，現在已經老了，如果倒退三十年，一定要畫畫西洋畫。」對待「西洋畫」能有如此積極開放的態度，可見齊白石現代審美意識之一斑了。他將集詩書畫印於一體的文人畫，在內涵上趨近大眾的審美

方式，形式上實現了由古典神韻轉向現代審美意味。於是在繪畫上「用我家筆墨，寫我家山水」，創造獨樹一幟的紅花墨葉大寫意法，在書法上開始「下筆要我行我道，我有眼光和過人的膽量。齊白石獨到的現代眼光可借用段勝川跋王鐸書法語來評價：「千有餘歲，獨此老起而振興之。遙遙華胄，千載若接，是此道未墜於地，皆此老之力矣。」「此老之力」即來自於他獨到的現代眼光。

這幅《贈胡生鄂公序》是這一時期的代表作。篆書小字，形體長方，筆劃平直，有似甲骨之刻畫，又備秦權量詔版的天趣，「以錯亂無度之字書之」，故結體亦篆亦隸，間雜楷行筆劃，其中「中」、「之」、「誓」、「毅」等字純爲楷書，而「之」、「塑」、「勇」等字是一種「習氣」，這正是藝術家個性張揚之所在，齊白石的書法，觀者可以認爲「醜」、「拙」，但其書頗多古意，格調高遠，天眞爛

潔俐落，佈局錯落傾斜，少繁文縟節式的束縛，比較自由灑脫，千餘年來正統書家不敢問津，齊白石的取大膽法，顯示出他獨到的現代眼光瞄向了頗富天趣的秦權量詔版。

或許有人會說，齊白石書法個性太突出，可謂是「習氣太重」。但古往今來，沒有一個書法家沒有「習氣」。「顏筋柳骨」固然是一種「習氣」，這正是藝術家個性張揚之所在，齊白石的書法，觀者可以認爲「醜」、「拙」，但其書頗多古意，格調高遠，天眞爛漫，觀者不能不鑒。

現代
齊白石
《牡丹》紙本 68×33.8公分 中國美術館藏

這件作品畫於一九五七年，可謂是齊白石晚年絕筆。在章法上沒有特別周到的經營，沒有形象逼眞的描寫，幾乎是憑着畫家潛在的本能從腕底流瀉出來，花葉不分，渾然一體，迎風帶露，更加艷麗。

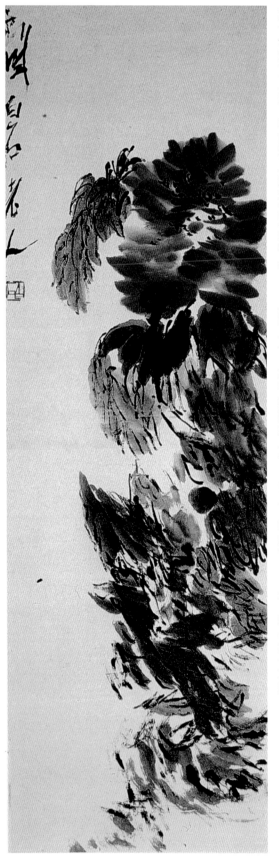

贈胡生郢公序

余日患中國文章之世因駸同志于余師講之吾南粵閩秦漢魏齊商周之文胡生郢公与席聽講罷暑无輟生黃陂舊部之子辛亥鄂中事起生將就黃陂亏歲昌道漢上送旅一刀窘辱之既黃陂屬之辛五千

癸江前鋒纑得閒謀視之則漢上逆旅一刀女生笑曰汝決不為謀或冒利為刀所搆汝癉識我我不為南將軍女趨釋之亏是列將咸多女有容戊中除廣州遒用謝弗得橄諭罷一兵者生故刀女是西南不廷久生亞欀禮己而傳吹笛伏鼓迎

癸轅門晴竄陵之師匃需寒合生亞企邁女鋒雖檢上誓約卒宦然中固己生之亦而謐矣嗚呼下奇變卒有卻見如今日者商之甬代順廟調和淮鎮養癉不怡尚賣之和淮蔡之師令則劉將投兵弗戰欲承如悲度之鎮守靜懇之勇毅員之難矣然斯罶中

癸宦謐固不能不推之能拈衡亏尊組女勉教胡生而下惟元私者始足之威刀曰帝國家非懷和利刃諭不足盡皷而耳諍之為何為者生徒吾游持論和易寤而下亦勢卒當矯激為試內乍外之嗇余樂生養之粹而謀

秦《秦權量詔版》 局部 西元前221年 拓本
北京圖書館藏

秦權量詔版是秦始皇時期統一度量衡下的詔書，詔書刻在權量之上在民間易於傳達。秦始皇時詔版很多，詔版對小篆字體作了改動，化圓轉為方折，變曲筆為直筆，將回環繚繞的曲線變為橫豎相接的直線。線條剛勁細挺，瘦硬通神。筆劃順勢走刀，任意為之；結體造型隨機生髮；章法大小正側，疏密相間。

殷《祭祀狩獵塗朱牛骨刻辭》 甲骨文 河南安陽出土
中國歷史博物館藏

甲骨文是刻在龜甲和獸骨上的占卜文字，清末河南安陽小屯村殷墟出土，一八九九年為王懿榮等人發現，考訂為殷代（前1765～1122年）之物。是我國迄今所發現的最早的系統文字。字大者如拇指，小者如蠅頭，因時代先後，書法風格亦略有不同，大都勁利峭拔，是鐘鼎文的先聲。

《十里蛙聲出山泉》

1951年 紙本 水墨 134×34公分 中國現代文學紀念館藏

五〇年代初，齊白石在創作中仍保持著對生活的旺盛熱情和豐富、細膩的藝術感受力，題材不斷擴展，有很多新的藝術構思。《十里蛙聲出山泉》堪稱此階段甚至是一生中不可多得的佳作。

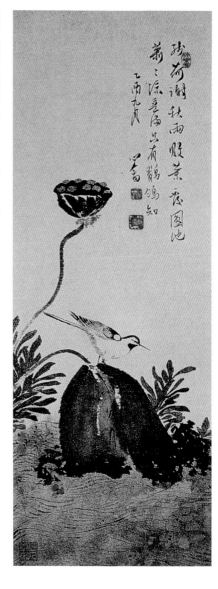

一九五〇年五月，齊白石在北京市參加第一次文代會時與老舍結識，老舍請齊白石為他作畫，老舍專揀前人詩詞中一些意境很美但很難用可視的具體形象加以表現的句子來作為題目。這激發了齊白石創造性的藝術構思。「十里蛙聲出山泉」出自清初文學家查慎行（初白）的詩句，要畫出十里蛙聲總不能畫幾隻青蛙就算數，這樣畫的詩意也就沒了。齊白石苦苦思索了幾天，終於構思出一幅巧妙的畫面：一群蝌蚪順著潺潺的山泉流瀉出來，既然有這麼多蝌蚪，遠處必有不少青蛙，那聒耳的蛙鳴也就充耳可聞了。畫面以形象的聯想作用引出聲音效果，可謂「詩中有畫，畫中有詩」，將查慎行的詩意表現得淋漓盡致。類似的成功之作還有《和平鴿》、《世界和平》等。

晚年的齊白石在作品構思上更多地偏重於作品的意境，比早年作品更富有詩意，作品通過色與墨的強烈對比，表現出奕奕奪人的感情力量。

傳統制約著風格、氣質個性也制約著風格，兩者又互相作用與影響。一般論藝者常強調傳統方面而忽視氣質性格方面對作品的介入。齊白石曾經臨摹過許多八大山人的作

現代 溥儒《秋荷》紙本 設色 59×119.5公分 私人收藏

溥儒的畫具有貴族氣，這應在情理之中，他所生長的環境及接受的教育是在宮廷。此作蕭散簡淡，韻致雅逸，下筆輕重，收筆快慢，毫無造作，放任自然，恰到好處。

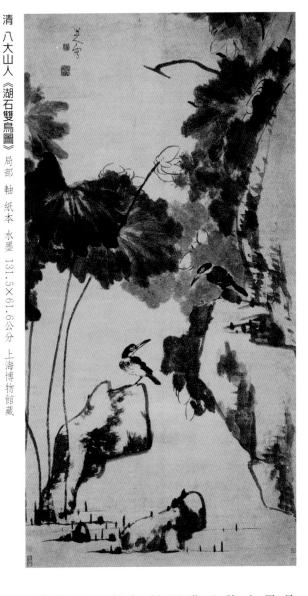

清 八大山人《湖石雙鳥圖》局部 軸 紙本 水墨 131.5×61.6公分 上海博物館藏

八大山人在中國繪畫史上扮演著一個反叛者的角色，一生追求「逼真」，在他的作品中多為「抽象」造型。此作中賦予了鳥一種極靜的形態，而對石頭卻相反地表現出一種奔騰之勢。兩隻鳥既有呼應，又很含蓄，增加了畫面的生趣，又似乎在訴說著什麼？

對追求「逼真」，在他的作品中多為「抽象」造型。此作中賦予了鳥一種極靜的形態，而對石頭卻相反地表現出

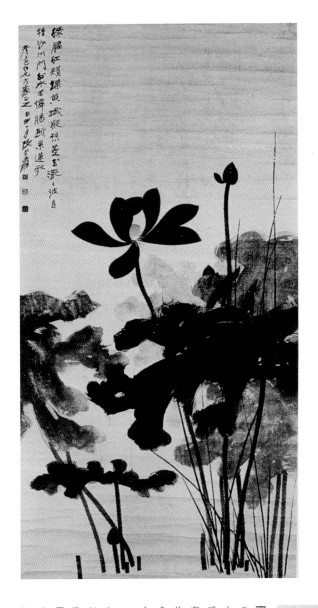

齊白石《吊蛙》1951年 紙本 水墨 102×34公分
天津人民美術出版社藏

主圖《十里蛙聲出山泉》的詩意，不以幾隻青蛙來詮釋，而藉蝌蚪與山泉流來表現。「青蛙」這種題材事實上時常出現其繪畫中。由於白石老人出身農村，作畫不以文人畫為侷限，時常以民俗趣味的題材入畫，尤其這種吊蛙、小雞爭食蚯蚓、玩蟹這類童趣，十足表現出白石老人的赤子之心。（蕊）

上圖：現代 張大千《紅荷圖》紙本 設色 95.5×30.5公分 私人收藏

張大千是一個極富傳奇色彩的天才人物，徐悲鴻稱其「五百年來一大千」。張大千平生畫過荷花不計其數，此件便是代表之一。荷葉用潑墨揮之，花以深紅來襯托，奇幽豔美而朦朧，獨具一種詩意和魅力。

品，但在作品的寓意上，兩人相差甚遠，如果從氣質性格方面去評價齊白石，顯然是能突顯齊白石的高人之處。狂而婉、顛而正，將生命的痛感傾訴在一種典雅的恣肆中，是八大風采；直出直入，快活自足，無絲毫冷漠、飄逸，總是散發著鄉民的氣息，是齊白石的面目。齊白石始終是一個「普通的人」，從無驚世駭俗之想，沒有張大千式的亦仙亦俗的曠達豪爽，也沒有溥儒那樣的落魄貴族氣派，他只有一顆樸實純淨的心。

五十年代，中國畫界存在著虛無主義和保守主義兩種傾向，齊白石沒有參與這些論爭，他用自己的作品來向世人證明中國畫藝術的永恆價值和強大的自我更新能力。

齊白石的藝術屬於過去，也屬於未來。

齊白石在當時的篆刻視野已超出浙派，在過去臨摹大量的丁敬、黃易作品之後，此時對趙之謙的篆刻藝術，更情有獨鍾。啓功在《記白石先生軼事》一文中敍及他見到齊白石用油竹紙摹《二金蝶堂印譜》和《芥子園畫譜》，從作品看齊白石摹仿趙之謙有將近二十年的時間了。趙之謙的單刀直切法，對齊白石篆刻的刀法影響甚大，而趙之謙的篆刻藝術相較於丁敬、黃易，不但取材廣，而且有筆有墨，生動典雅，風神跌宕。以至於齊白石篆刻達到高峰時，他對趙之謙的敬重仍然是有增無減，當齊白石的篆刻離趙之謙的模式，取向直率，表露了他之謙嚴整而遒麗的印風，且取得不少成績時，其好友陳師曾明確指出他的篆刻「縱橫有餘，古拙不足。」「印工畫拙，皆有妙處難區分。」齊白石開始進行反思，決定在藝術上變法，努力擺脫摹仿。

齊白石爲求篆法上的古樸，上溯秦漢，以《祀三公山碑》爲法乳，運用趙之謙治印的章法佈局，以及參用《天發神讖碑》的刀法來刻印。如《八硯樓》一印是用漢魏「懸針篆」形式，取《天發神讖碑》刀法刻成。縱觀齊白石的篆刻，其早期至中晚期的不少朱文印亦很有特色。齊白石對自己的有些朱文印也很是自得的。如他曾在批《祥止印草》時說：「不知祥止者，知祥止者，羞殺也。」由「人長壽」可看出，他把趙之謙的削、切用刀融化在自己手中，行刀嫻熟，進退毫不猶豫，細察起止轉折處，又皆小心翼翼，在用切刀的

轉角處亦比趙之謙稍作方折，字形結構上注意平易近人，力避生僻的形體，在筆法上注意縱橫平直，去除某些結體的繁複，以適應他刀法和章法上的需要。此時的齊白石已脫離趙之謙刻的模式，取向直率，表露了他不善雕琢的性情。正如他對其學生羅祥止說：「大道縱橫，放膽行去」。這是他披盡甘苦的所得之祕，也是他的刀法眞傳。

經過變法的齊白石已年近七十，但他並未因所取得成就而滿足止步不前。這時他在篆法上又將秦漢權量銘文融入到自己的篆刻作品中，章法上借鑒漢印中的將軍印和急就章的佈局，甚至仿其刻鑿勿促，線劃若斷若連的樣子，形成一種自然的天趣。齊白石成熟期的篆刻作品，主要集中在七八十歲這一階段，這一時期作品數量大，距今不遠，保存也較完好。「老手齊白石」

可謂是其精心之作。齊白石刻印多用沖刀，以直線硬折見長，而對稱多弧形筆劃的篆體自然不易顯出特色，於是他便使用摻有隸意的字體，減少字體結構的變化，自我作古。

《天發神讖碑》原碑已斷爲三段。相傳爲華覈所作文，皇象所書，又傳爲蘇建所書，此碑書法雄偉勁健，鋒棱在成，起筆見方而收筆尖銳，結體上緊下鬆，字形修長，留有篆書遺意。

此石刻爲漢魏殘石小品中的精品。沖刀刻就，線條橫平豎直，基本上是等粗的，沒有美飾，非常拙樸。字形方正，極力開張。行距之間界框的加入，更富天趣，更爲生動。

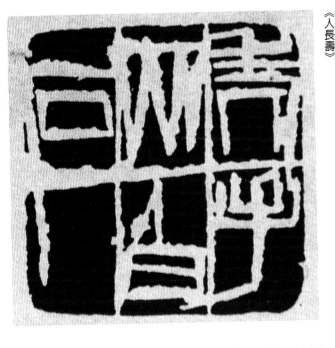

生。妙理新姿出人意表，任憑馳騁。於疏朗當中，時用重力鑿刻，使之凸現，舒闊縱橫，計白當朱。達到了「我行我道，我有我法」一任道自然的自由境界，這正與他的繪畫風格相呼應。

他的經意取捨、重形式而輕內容，字形易懂難識，如「齊」、「齋」不分，進一步強化了文字作為視覺審美藝術而不顧文字本身內容的風氣，但是從文字是記錄語言的工具這一層面上去理解，這種做法是不可取的。此時的齊白石不但完全擺脫了臨仿，而且融會貫通，篆法變得多樣，且將周秦、六朝書體借入印中。「老手齊白石」，在佈局上可謂是經過精心策劃的，因為此白文印是使用單刀刻法，故筆劃不能豐滿，如果以均衡佈局筆劃，則必然單薄孤單，齊白石所擅長的就是在不整齊中求統一的「亂石鋪街」的章法。於是，反其道而行之，將筆道連在一起，摻入漢碑《萊子侯刻石》和「刑徒碑」的色彩，不拘原有的框格刻法，單刀沖去，甚至於繁密之中粗細相間，虛實相涵，敬正相

《八硯樓》
此印篆法取視漢魏「懸針篆」，刀法取《天發神讖碑》，佈局上有意使之「疏可走馬，密不透風」，是齊白石精心之作。

清 趙之謙《壽如金石佳且好兮》
趙之謙是晚清傑出的藝術家，在碑刻考證、詩文、繪畫、書法、篆刻等方面，均有較高成就。此印是趙之謙的代表作之一。刀法簡練傳神，突破了秦漢璽印的程式，用篆取法秦權詔版、錢幣、鏡銘，意境清新，對後世影響很大。

上圖：清 吳昌碩《安吉吳俊章》
這是吳昌碩為自己刻的一方自用印。篆法取法將軍印、磚瓦、封泥等文字的特點。佈局突出書法意趣，刀法沖切並用，虛實相生，以破殘平衡章法加強氣韻。

下圖：漢《雁門太守章》
此印用單刀刻成，章法錯落有致，風格古樸、自然、率真、天趣。

在齊白石一生中，他的書法創作延續了六十多年，可以說是很漫長的，那麼書法究竟在他的藝術中佔有怎樣的地位？黃賓虹先生認爲：「齊白石畫勝於書法，書法勝於篆刻，篆刻又勝於詩文。」這種評價是符合實際的。齊白石畫中的「神采」與「意氣」確確實實源自對書法筆意的理解，「石如飛白木如籀，寫畫原與八法通」，可見書法在中國畫中的地位和作用。

齊白石在談書法的時候曾言：「我的書法得於李北海、何紹基、金冬心、鄭板橋與《天發神讖碑》的最多。寫何體容易有肉無骨，寫李體容易有骨無肉，寫金冬心的古拙，學《天發神讖碑》的蒼勁。」他的書法走的是一條先求形似再求神似的道路。從上述師法自述和存世的墨蹟來看，他的書法成就主要爲行書和篆隸。極有個性審美特徵的行書主要用於繪畫題記、便箋等，而獨創的篆隸一路文字主要用於寫對聯、中堂及橫披。

如果說學清代書家何紹基是從師或者說是平時的耳濡目染，那麼後來學的金冬心、鄭板橋以及最後學的李北海這些歷史上的書家的作品是可看而不可學的，走的都是一般學書人不敢走的道路，劉熙載《藝概·書概》說：「書，如也。如其學，如其才，如其志，總之曰如其人而已。」由齊白石的取法與書法的風格面貌，便可看出他超人的膽量、魄力和超前的現代審美意識。他曾這樣評價過自己：「我的詩第一，印第二，字第三，畫第四。」書法都排在了後面，表明了他對書法藝術的自視並不高。然而，事實上他的書法藝術，已取得了很高的成就，在他的藝術體系中，書法佔有極其重要的位置，是促進他繪畫與篆刻藝術獲得成功的關鍵。

齊白石的書法與其詩、繪畫、篆刻相較，可謂晚成。到目前，我們所能看到的單純書作（除信箋外），多在一九三二年以後，他的書法成熟過程與「衰年變法」的契機與「衰年變法」是相呼應的。「衰年變法」，促使齊白石在藝術上的變法，有一個人起著關鍵的作用，那就是齊白石在一九一七年所結識的陳師曾。陳師曾藝術上主張拙樸自然的風格，提倡藝術要具有鮮明的個性。陳師曾看到齊白石的篆刻仍緊隨在趙之謙嚴整而逎麗的印風中，對他提出批評：「縱橫有餘，古拙不足。」齊白石聽到此言，於是痛下功夫，上溯秦漢魏晉碑刻墓誌，以及古印、權量詔版，廣收博采，拓展自己的學書道路。他從《天發神讖碑》悟得刀法，從《三公山碑》學得篆法。由此促使了他治印水平的飛躍，揭開了中國篆刻史上新的一頁。

齊白石「衰年變法」後，書法與繪畫、篆刻相互影響，形成純樸、直率和雄健的風格。其字如其畫，簡潔生動，意趣橫生。他的線條宛如長槍大戟，獨來獨往。轉折處斬釘截鐵，筆劃柔韌似鋼，屈伸有力。章法極重分間布白之道，幅式大小、字簡字繁、榜書信箚，都安排得錯落有致，疏密得當，從而給人以自然灑脫，淋漓痛快的感覺。

齊白石書法最具特色的地方是書與畫之間的水乳交融，密不可分。他將書法筆墨技巧應用於繪畫的深入程度和獨到地步，是前無古人的。這不僅僅表現在詩書畫印合一的形式上，還在於他把書法筆墨同形象塑造之間的差異彌合得天衣無縫。在齊白石的繪畫當中隨處可見書法形式的簡潔性，線的高度表現力，以及水與墨形成的層次與趣味。著名美學家王朝聞對齊白石的評價可謂一語中的，他說：「書寫般的用筆所畫成的蝦鬚、花藤，分開來看，筆筆是書法，合起來看，筆筆是形體。」這正是齊白石智慧所在，也是中國書畫藝術間相合又相離的奇情妙趣。

傅抱石在回憶齊白石時曾說：「白石老人的高藝─書法（詩、跋）、繪畫、篆刻是不可以分的。」由於篆刻、繪畫的需要，齊白石對篆書和行草的研習有所偏重，他存世的篆書和行草作品比重相當大，並且十分有特色。一是縱橫雄健，造型質樸，氣勢宏大，字形一般不正襟端坐，以險造勢，打破平衡，產生動感，非平常人所能效仿；二是筆中有隸、有楷，又摻入行草書筆法，遂成自家面目；三是意趣新穎。任何藝術，都注重意境和情趣，因爲藝術意趣的有無，預示著藝術創作的成功，意味著作品藝術價值的高低。齊白石一生熱愛生活，積極進取，其書法一如他的繪畫一樣，體現其中的是一股蓬勃的生命力，表現出一種清新的意境；四是墨色的豐富變化。齊白石常把思想感情的起伏奔騰發之於筆，痛痛快快地讓情感流淌於字裡行間，似書如畫，一筆之內，一幅之間，燥潤濃淡互出，確有「潤含春雨，渴裂秋風」的意境。

齊白石由民間藝術家身份而步入藝壇，

其最大的成就，在於戳破了清末文人文學與文人繪畫的虛偽性和遊戲性。以率真質樸的方式，直敘心中的情感。他那「魯班門下」的經歷，一介布衣飽經滄桑的「農民性格」，追求質樸、率真的至高美學境界在書法上亦多有體現。他不像一般文人那樣嚴格系統地去接受傳統文化教育，故字跡不加修飾，少束縛，多灑脫，無矯揉造作之態。

齊白石的書法篆刻，歷來的評價毀譽參半。喜歡雄肆直率、大刀闊斧的多讚譽；而喜歡儒雅委婉的卻嫌其霸悍；古文字學者，對其文字學上無視成法、自我作古頗為不

滿，稱其為「野狐禪」。但齊白石能自樹一幟，在創作上敢於革新的精神，以「肝膽獨造」的精神走出自己的路，則是世人公認的。他從鄉土中走來，畢生為柴米辛勞，他與趙之謙、吳昌碩甚至陳師曾等人，具有更多的不同，他沒有那種優越的環境條件，沒有更多的儒雅和士大夫氣，齊白石能以自己六十餘年的努力達到了這樣的高度，已足以令人們欽佩了。齊白石對於自己的藝術道路和成就儘管有過「他年人許老夫無」的疑問，然而他又堅信「百年後，來者自有公論」，這便是他能成為大師的關鍵所在。

齊白石在藝術上的成就，無疑確立了他在近代中國文化史上的地位。齊白石的書法藝術之中的創造精神和他對書法的悟性、理解與把握，在書法史上也是具有永恆價值的。

閱讀延伸

齊白石，《白石老人自述》，台北：臉譜出版，2002。

李鑄晉、萬青力，《中國現代繪畫史：民初之部》，台北：石頭出版社，2001。

翰墨軒編，《名家翰墨》14：齊白石特集》，香港：翰墨軒出版有限公司，1991。

齊白石和他的時代

年代	西元	生平與作品	歷史	藝術與文化
清穆宗同治三年	1864	一月一日生於湖南湘潭白石鋪杏子塢星斗塘。	浙江巡撫曾國荃（國藩弟）率領湘軍攻克太平天國都城金陵，太平天國滅亡。	黃賓虹生。
清德宗光緒四年	1878	拜雕花木匠周之美為師，學小器作。	六月二十五日，在直隸（今河北）唐山開平鎮正式成立「開平礦務局」。	吳穀祥、胡璋生。
光緒十五年	1889	拜胡沁園、陳少蕃為師學習詩畫，逐漸改行畫肖像，同年開始學習何紹基的書法。改名齊璜，字瀕生，號白石山人。因擅畫仕女，在鄉間有「齊美人」之譽。	前一年，英國出兵西藏。後一年，在加爾各答簽訂了《中英會議藏印條約》。	上海九華堂箋扇莊（朵雲軒前身）開張。
光緒十八年	1892	方圓百里得畫名，以畫養家，自書「甑屋」兩個大字懸掛於室。	俄軍侵入帕米爾東部，並驅逐當地清政府駐軍。	朱屺瞻生。
光緒廿年	1894	齊白石任「龍山詩社」社長，成員七人，人稱「龍山七子」。	中日甲午戰爭爆發。	吳湖帆生。梅蘭芳生。鄭午昌生。
光緒廿六年	1900	為江西鹽商畫六尺中堂《南嶽圖》十二幅，得潤銀三百二十兩，承典梅公祠，又於祠堂內造「借山吟館」書房一間。	八國聯軍侵華。	林風眠生。
光緒廿九年	1903	齊白石登萬歲樓，作《華山圖》，於弘農澗畫《嵩山圖》，抵京後，畫《陶然亭餞春圖》。該年作「五出五歸」中第一次遠遊。	法國傳教士出資創辦的震旦學院成立。	齊白石與張翊六、曾熙、李瑞荃相識。江寒汀生。西泠印社開始創建，吳昌碩為首任社長。

年代	公元	齊白石事蹟	歷史事件	藝術界事件
清宣統帝宣統二年	1910	將五次出遊的畫稿重畫一遍，編成《借山圖卷》。又爲胡廉石畫《石門廿四景圖》。		唐雲生。謝稚柳生。上海油畫院創立，周湘任院長。
中華民國民國八年	1919	在京住法源寺，賣畫不多，決心變法。同年夏，聘胡寶珠爲側室。	五四運動爆發。	「天馬會」成立，江小鶼任會長。徐悲鴻赴法。
民國十一年	1922	陳師曾攜中國畫家作品東渡日本參加「中日聯合繪畫展」齊白石的畫引起畫界轟動，作品入選巴黎藝術展覽會。		蘇州美術專科學校創立，顏文梁任校長。上海書畫會成立。
民國十六年	1927	應國立北京藝術專科學校校長林風眠之邀，始於該校教授中國畫。	蔣介石發動四一二政變，國共首次合作破裂。	吳昌碩卒。徐悲鴻留學歸國，任教中央大學藝術系。王震創辦昌明藝術專科學校。
民國十八年	1929	齊白石作品《山水》參加南京政府在上海舉辦的第一屆全國美術作品展覽。		徐悲鴻開始與齊白石有書信、書畫往來。
民國廿一年	1932	《齊白石畫冊》由上海中華書局出版，由徐悲鴻作序，收齊師白爲弟子。		鄭午昌《中國畫學全史》出版。
民國廿六年	1937	齊白石選舊作《荃臺圖》贈徐悲鴻。爲了避免日僞人員糾纏，在家大門上貼出了門作畫。	七月七日，盧溝橋事變，日軍大舉侵華，北平、天津相繼淪陷。	抗戰爆發，國立中央大學藝術系，國立西湖藝專內遷。
民國廿八年	1939	「白石老人心病復作，停止見客」的告示。		中國畫會在上海成立。「決瀾社」成立。
民國卅四年	1945	作《花果冊》。	日軍無條件投降。	「白社」成立。
民國卅五年	1946	北平藝專校長徐悲鴻聘齊白石爲教授和北平美術家協會名譽會長。張道藩拜齊白石爲師。	國共內戰開始。	「上海美術會」成立。
民國卅九年	1950	中央美術學院成立，院長徐悲鴻聘齊白石爲名譽教授。	抗美援朝運動開始。	「新國畫研究會」在上海成立。中央美術學院成立，徐悲鴻任院長。
民國四十年	1951	爲東北博物館畫《和平鴿》，並題「願世人都如此鳥」。第二年，齊白石畫《百花與和平鴿》向「亞太地區和平大會」獻禮。	三反五反運動開始。	高劍父卒。
民國四十二年	1953	中國文化部授予齊白石爲「人民藝術家」稱號，同年當選爲全國美協理事會第一任主席。	抗美援朝運動勝利結束。	徐悲鴻卒。
民國四十四年	1955	世界和平組織理事會授予齊白石一九五五年度國際和平獎。會見德國總理，並授予通訊院士榮譽狀。	中國科學院首次向中國有成就的自然科學家頒發了一九五六年度科學獎金。	黃賓虹卒。
民國四十六年	1957	北京中國畫院成立，齊白石任榮譽院長。九月十六日與世長辭。	中共文藝界開始進行「反右」鬥爭，並不斷擴大化。	長篇小說《紅日》(吳強)、劇本《茶館》(老舍)等出版。